KB066961

다양한 글씨 기법

기법대로 연습하면 누구나 명필이 되는

기법캘리그라피

❀ (주)이화문화출판사

머리말

　캘리그라피는 글씨의 완결판이어야 한다. 즉 다양한 서체의 모양이 모여 완성된 단어 하나 문장 한 구절이 보는 이로 하여금 가장 아름답고 알아보기 쉽게 쓰여진 것이 캘리그라피이기 때문이다. 그러기 위해서는 수많은 부속품을 만들어 조립하여 훌륭한 모양의 물건이 되듯이 캘리그라피도 수많은 서체를 공부하고 익힌 후에 만들어진 글씨임이 분명하기 때문에 지금 캘리그라피를 공부하고자 하는 분들을 위하여 50여년 동안 익힌 부속품(기법)을 잘 조립(연습)만 하면 쉽게 손글씨가 명필이 될 수 있도록 기법 캘리그라피를 엮어 펴내니 많은 분들에게 도움이 되었으면 합니다.

　　　　　　　　　　　　編者 松圃 이현우 親

차 례

차 례

1. 한글서예의 기초 이론

(1) 한글의 서체

한글의 서체는 크게 판본체, 궁체 및 서한체로 나누어 생각할 수 있다.

ㄱ. 판본체 : 木板에 글자를 조각한 서체. 訓民正音 제정 반포될 때 사용한 서체. 古體
라고도 함.

ㄴ. 宮體(궁체) : 조선 때 궁녀들이 썼던 한글글씨체. 선이 맑고 곧으며 단정하고 아담
한 점이 특징이며 한글의 서체에서 이를 정통으로 보고 있다.

ㄷ. 서한체(書翰體) : 궁체에서 발전한 것이며 빠르게 쓰여진 글씨체이다.

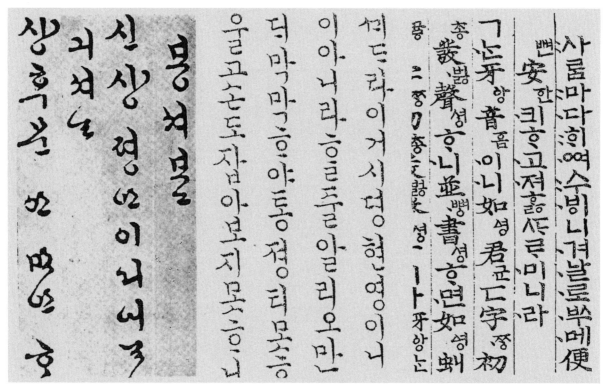

서한체 궁체(옥원중회연) 판본체(훈민정음)

(2) 서예의 용구(用具)

글씨를 쓰는데 필요한 용구는 여러 가지가 있지만 그 중에서도 가장 필수적이며 중요한 것은 붓, 먹, 벼루, 종이 등의 네 가지인데 이를 文房四友라고 한다. 이들 외에 붓말이, 서진, 연척, 붓걸이, 깔판 등이 있다.

여러 가지 용구

(3) 용구의 사용과 관리

ㄱ. 붓 : 사용후에는 반드시 깨끗이 씻어 붓끝이 흐트러지지 않고 뾰족하게 하여 걸어놓는다.

ㄴ. 먹 : 먹은 질이 좋은 먹으로 사도록 하며 먹을 갈 때는 천천히 벼루 전체에 문질러 갈며 쓸 글씨의 양에 맞추어 간다.

ㄷ. 벼루 : 단단한 돌로 만들어진 것과 무른 돌로 만들어진 두 종류가 있으며 각각의 장단점을 지니고 있다. 단단한 벼루는 먹이 잘 갈리지 않는 단점이 있으나 갈아놓은 먹이 잘 마르지 않는 장점이 있다. 무른 벼루는 반대로 먹이 잘 갈리지만 빨리 마르고 오래 사용하면 먹 가는 곳이 움푹 패이는 단점이 있다. 먹을 필요량만큼 갈아서 다 쓰도록 하며 항시 청결하게 사용한다.

ㄹ. 종이 : 글씨 공부를 시작할 때는 비교적 비용이 적게 드는 종이를 사용하다가 작품을 할 경지에 도달하면 질이 좋은 화선지를 쓰는 것이 바람직하다.

(4) 자세

　글씨를 쓸 때는 자세를 바르게 하는 것이 대단히 중요하다. 바른 자세란 허리를 똑바로 세우고 고개를 약간 숙인 상태에 왼손은 종이의 아래쪽을 살짝 누르고 있는 상태가 되어야 한다.

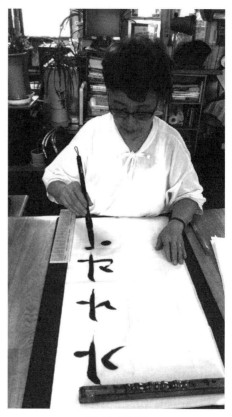

바른 자세

(5) 집필법

　ㄱ. 단구법 : 이 방법은 비교적 작은 붓을 가지고 글씨를 쓸 때의 집필법으로 팔을 책상 위에 놓고 연필을 쥐고 쓰듯이 붓을 잡고 쓰는 것을 말한다.

단구법

ㄴ. 쌍구법 : 이 방법은 엄지손가락을 붓대왼
쪽에서 잡고 둘째와 셋째의 손
가락을 붙여 오른쪽에서 감아잡
고 넷째와 다섯째 손가락을 붙
여 붓대뒤를 받쳐서 쓰는 집필
법이다. 큰 붓이 초보자의 집필
법으로 매우 바람직하다.

쌍구법

(6) 완법(腕法)

글씨를 쓸 때의 팔이 취하는 자세를 말하며
제완법(提腕法) · 현완법(懸腕法) · 침완법(枕
腕法) 등이 있다.

ㄱ. 제완법 : 비교적 작은 글씨를 쓸 때의 취
하는 팔의 자세로서 팔을 책상
위에 올려 놓고 어느 정도 가볍
게 쓸 수 있는 방법이다. 그리고
집필법에 있어서 단구법으로 �
는 완법이다.

제완법

9

ㄴ. 현완법 : 글씨를 쓰는 오른팔을 어깨와 수평이 되도록 올려서 쓰는 자세.

이 방법은 힘차며 자연스러운 글씨가 써지며 손목의 움직임으로 쓰는 글씨가 아님을 명심하고 팔을 겨드랑이에 붙여서 쓰지 않도록 유의하여야 한다.

현완법

침완법

ㄷ. 침완법 : 이 완법도 대체로 작은 글씨를 쓸 때 취하는 자세이다. 왼손을 책상 위에 엎어놓고 그위에 붓을 쥔 오른 손목을 대고 쓰는 방법이다.

(7) 기초운필

글씨를 잘 쓰려면 먼저 운필(붓을 움직이는것)하는 법을 잘 익혀야 한다. 즉 운필법에 의하여 써야 되기 때문이다. 운필법에는 중봉과 편봉이 있다. 중봉은 붓끝이 긋는 획의 한가운데를 통과하는 것을 가리키며 편봉은 붓끝이 한쪽으로 치우쳐 긋는 것을 말한다. 글씨를 잘 쓰려면 중봉에 의한 운필을 ① ② ③ ④와 같이 반복 연습을 많이 한 후 기본획 연습으로 들어가는 것이 정상적인 글씨 배움의 순서이다.

①

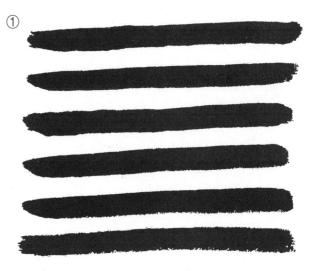

②

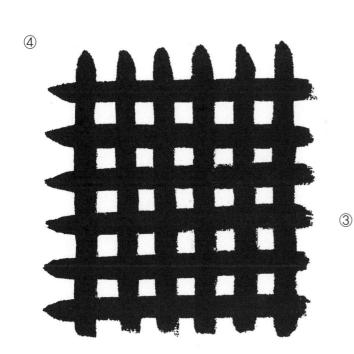

③

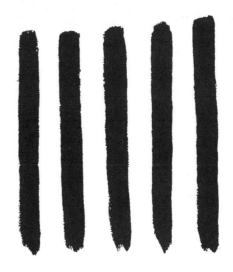

④

(8) 기본획 연습(가로, 세로획)

　　가로 및 세로 획을 중봉으로 충분히 연습이 잘 되었으면 정식으로 그어(써) 본다. 이 두 획은 글자를 만드는 데 가장 기본이 되는 것이며 중요한 것이므로 제대로 긋지 못한 다면 글씨를 조화있게 구성할 수 없다.

　　만약 이 두 획의 긋기 연습을 소홀히 하고 글자를 쓰기에만 급급하면 절대로 글씨가 올바르게 쓰여지지 않는다는 사실을 명심하고 이 두 획의 기초연습을 충분히 하도록 한다.

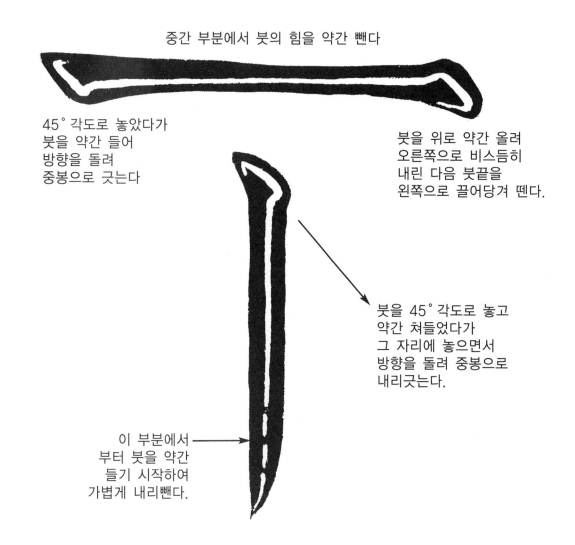

중간 부분에서 붓의 힘을 약간 뺀다

45° 각도로 놓았다가
붓을 약간 들어
방향을 돌려
중봉으로 긋는다

붓을 위로 약간 올려
오른쪽으로 비스듬히
내린 다음 붓끝을
왼쪽으로 끌어당겨 뗀다.

붓을 45° 각도로 놓고
약간 쳐들었다가
그 자리에 놓으면서
방향을 돌려 중봉으로
내리긋는다.

이 부분에서
부터 붓을 약간
들기 시작하여
가볍게 내리뺀다.

2. 궁서체 익히기

　궁중에서 즐겨 쓰는 가장 아름다운 서체로서 궁체로 불리우며 한글서예에서
가장 으뜸으로 쓰는 서체이다.

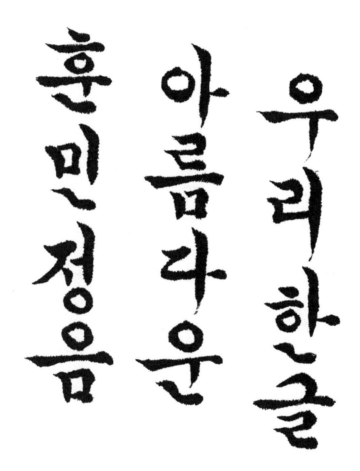

붓이나 붓펜으로 따라 써 보세요.

ㄱ	ㄴ	ㄷ	ㄹ	ㅁ
ㄱ	ㄴ	ㄷ	ㄹ	ㅁ
ㄱ	ㄴ	ㄷ	ㄹ	ㅁ
ㄱ	ㄴ	ㄷ	ㄹ	ㅁ
ㄱ	ㄴ	ㄷ	ㄹ	ㅁ
ㅂ	ㅅ	ㅇ	ㅈ	ㅊ
ㅂ	ㅅ	ㅇ	ㅈ	ㅊ
ㅂ	ㅅ	ㅇ	ㅈ	ㅊ
ㅂ	ㅅ	ㅇ	ㅈ	ㅊ
ㅂ	ㅅ	ㅇ	ㅈ	ㅊ

자음, 모음 연습

붓이나 붓펜으로 따라 써 보세요.

ㅋ	ㄹ	ㅍ	ㅎ	ㅑ
ㅋ	ㄹ	ㅍ	ㅎ	ㅑ
ㅋ	ㄹ	ㅍ	ㅎ	ㅑ
ㅋ	ㄹ	ㅍ	ㅎ	ㅑ
ㅋ	ㄹ	ㅍ	ㅎ	ㅑ
ㅕ	ㅗ	ㅛ	ㅜ	ㅠ
ㅕ	ㅗ	ㅛ	ㅜ	ㅠ
ㅕ	ㅗ	ㅛ	ㅜ	ㅠ
ㅕ	ㅗ	ㅛ	ㅜ	ㅠ
ㅕ	ㅗ	ㅛ	ㅜ	ㅠ

자음, 모음 연습

ㅢ	ㅖ	ㅕ	ㅔ	ㅖ
ㅢ	ㅖ	ㅕ	ㅔ	ㅖ
ㅢ	ㅖ	ㅕ	ㅔ	ㅖ
ㅢ	ㅖ	ㅕ	ㅔ	ㅖ
ㅢ	ㅖ	ㅕ	ㅔ	ㅖ
ㄲ	ㄸ	ㅃ	ㅆ	ㅉ
ㄲ	ㄸ	ㅃ	ㅆ	ㅉ
ㄲ	ㄸ	ㅃ	ㅆ	ㅉ
ㄲ	ㄸ	ㅃ	ㅆ	ㅉ
ㄲ	ㄸ	ㅃ	ㅆ	ㅉ

붓이나 붓펜으로 따라 써 보세요.

어머니 얼굴은 구리빛

어머니 얼굴은 구리빛

어머니 얼굴은 구리빛

어머니 얼굴은 구리빛

어머니 얼굴은 구리빛

해님이 곱게 물들였다

해님이 곱게 물들였다

해님이 곱게 물들였다

해님이 곱게 물들였다

해님이 곱게 물들였다

궁서체 익히기

붓이나 붓펜으로 따라 써 보세요.

딸따리 몰고 들길을 가면 용감한

딸따리 몰고 들길을 가면 용감한

딸따리 몰고 들길을 가면 용감한

딸따리 몰고 들길을 가면 용감한

딸따리 몰고 들길을 가면 용감한

탱크부대 대장이다

탱크부대 대장이다

탱크부대 대장이다

탱크부대 대장이다

탱크부대 대장이다

18

붓이나 붓펜으로 따라 써 보세요.

날마다 포도원 고추밭 파밭으로

날마다 포도원 고추밭 파밭으로

날마다 포도원 고추밭 파밭으로

날마다 포도원 고추밭 파밭으로

날마다 포도원 고추밭 파밭으로

일라니는 우리 어머니

일라니는 우리 어머니

일라니는 우리 어머니

일라니는 우리 어머니

일라니는 우리 어머니

궁서체 익히기

붓이나 붓펜으로 따라 써 보세요.

서울 이모처럼 얼굴도 손등도

서울 이모처럼 얼굴도 손등도

서울 이모처럼 얼굴도 손등도

서울 이모처럼 얼굴도 손등도

서울 이모처럼 얼굴도 손등도

곱지 않지만 풀꽃 한 송이 가슴에

곱지 않지만 풀꽃 한 송이 가슴에

곱지 않지만 풀꽃 한 송이 가슴에

곱지 않지만 풀꽃 한 송이 가슴에

곱지 않지만 풀꽃 한 송이 가슴에

붓이나 붓펜으로 따라 써 보세요.

꽃고 환하게 웃을땐

꽃고 환하게 웃을땐

꽃고 환하게 웃을땐

꽃고 환하게 웃을땐

중학생 누나처럼 예쁘다

중학생 누나처럼 예쁘다

중학생 누나처럼 예쁘다

중학생 누나처럼 예쁘다

중학생 누나처럼 예쁘다

붓이나 붓펜으로 따라 써 보세요.

풀꽃 닮은 우리 어머니

풀꽃 닮은 우리 어머니

풀꽃 닮은 우리 어머니

풀꽃 닮은 우리 어머니

풀꽃 닮은 우리 어머니

나는 우리 어머니가 좋아

나는 우리 어머니가 좋아

나는 우리 어머니가 좋아

나는 우리 어머니가 좋아

나는 우리 어머니가 좋아

붓이나 붓펜으로 따라 써 보세요.

벗은 설움에서 반갑고

붓이나 붓펜으로 따라 써 보세요.

임은 사랑에서 좋아라

붓이나 붓펜으로 따라 써 보세요.

딸기 꽃피어서 향기로운 때를

궁서체 익히기

고추의 붉은 열매 익어가는 밤을

붓이나 붓펜으로 따라 써 보세요.

그대여 부르라 나는 마시리

- 자음

- 모음

- 쌍자모음 익히기

붓이나 붓펜으로 따라 써 보세요.

가	갸	거	겨	고
가	갸	거	겨	고
가	갸	거	겨	고
가	갸	거	겨	고
가	갸	거	겨	고
교	구	규	그	기
교	구	규	그	기
교	구	규	그	기
교	구	규	그	기
교	구	규	그	기

나 · 냐……

붓이나 붓펜으로 따라 써 보세요.

나 냐 너 녀 노

노 누 뉴 느 니

붓이나 붓펜으로 따라 써 보세요.

다	댜	더	뎌	도
다	댜	더	뎌	도
다	댜	더	뎌	도
다	댜	더	뎌	도
다	댜	더	뎌	도
됴	두	듀	드	디
됴	두	듀	드	디
됴	두	듀	드	디
됴	두	듀	드	디
됴	두	듀	드	디

붓이나 붓펜으로 따라 써 보세요.

라	랴	려	려	죠
라	랴	려	려	죠
라	랴	려	려	죠
라	랴	려	려	죠
라	랴	려	려	죠
죠	루	류	르	리
죠	루	류	르	리
죠	루	류	르	리
죠	루	류	르	리
죠	루	류	르	리

붓이나 붓펜으로 따라 써 보세요.

마	먀	머	며	모
마	먀	머	며	모
마	먀	머	며	모
마	먀	머	며	모
마	먀	머	며	모
묘	무	뮤	므	미
묘	무	뮤	므	미
묘	무	뮤	므	미
묘	무	뮤	므	미
묘	무	뮤	므	미

붓이나 붓펜으로 따라 써 보세요.

바	뱌	버	벼	보
바	뱌	버	벼	보
바	뱌	버	벼	보
바	뱌	버	벼	보
바	뱌	버	벼	보
뵤	부	뷰	브	비
뵤	부	뷰	브	비
뵤	부	뷰	브	비
뵤	부	뷰	브	비
뵤	부	뷰	브	비

붓이나 붓펜으로 따라 써 보세요.

사	샤	서	셔	쇼
사	샤	서	셔	쇼
사	샤	서	셔	쇼
사	샤	서	셔	쇼
사	샤	서	셔	쇼

쇼	수	슈	스	시
쇼	수	슈	스	시
쇼	수	슈	스	시
쇼	수	슈	스	시
쇼	수	슈	스	시

아	야	어	여	오
아	야	어	여	오
아	야	어	여	오
아	야	어	여	오
아	야	어	여	오
요	우	유	으	이
요	우	유	으	이
요	우	유	으	이
요	우	유	으	이
요	우	유	으	이

붓이나 붓펜으로 따라 써 보세요.

사	쟈	저	져	조
사	쟈	저	져	조
사	쟈	저	져	조
사	쟈	저	져	조
사	쟈	저	져	조
죠	주	쥬	즈	지
죠	주	쥬	즈	지
죠	주	쥬	즈	지
죠	주	쥬	즈	지
죠	주	쥬	즈	지

붓이나 붓펜으로 따라 써 보세요.

차	챠	처	쳐	초
차	챠	처	쳐	초
차	챠	처	쳐	초
차	챠	처	쳐	초
차	챠	처	쳐	초
쵸	추	츄	츠	치
쵸	추	츄	츠	치
쵸	추	츄	츠	치
쵸	추	츄	츠	치
쵸	추	츄	츠	치

카 · 캬…… 붓이나 붓펜으로 따라 써 보세요.

카	캬	커	켜	코
카	캬	커	켜	코
카	캬	커	켜	코
카	캬	커	켜	코
카	캬	커	켜	코
쿄	쿠	쿵	크	키
쿄	쿠	쿵	크	키
쿄	쿠	쿵	크	키
쿄	쿠	쿵	크	키
쿄	쿠	쿵	크	키

붓이나 붓펜으로 따라 써 보세요.

타	탸	터	텨	토
타	탸	터	텨	토
타	탸	터	텨	토
타	탸	터	텨	토
타	탸	터	텨	토
툐	투	튜	트	티
툐	투	튜	트	티
툐	투	튜	트	티
툐	투	튜	트	티
툐	투	튜	트	티

붓이나 붓펜으로 따라 써 보세요.

파	퍄	퍼	펴	포
파	퍄	퍼	펴	포
파	퍄	퍼	펴	포
파	퍄	퍼	펴	포
파	퍄	퍼	펴	포
표	푹	푹	프	피
표	푹	푹	프	피
표	푹	푹	프	피
표	푹	푹	프	피
표	푹	푹	프	피

붓이나 붓펜으로 따라 써 보세요.

하	햐	허	혀	호
하	햐	허	혀	호
하	햐	허	혀	호
하	햐	허	혀	호
하	햐	허	혀	호

효	후	휴	흐	히
효	후	휴	흐	히
효	후	휴	흐	히
효	후	휴	흐	히
효	후	휴	흐	히

붓이나 붓펜으로 따라 써 보세요.

까	꺄	꺼	껴	꼬
까	꺄	꺼	껴	꼬
까	꺄	꺼	껴	꼬
까	꺄	꺼	껴	꼬
까	꺄	꺼	껴	꼬
꾜	꾸	꾹	꼬	끼
꾜	꾸	꾹	꼬	끼
꾜	꾸	꾹	꼬	끼
꾜	꾸	꾹	꼬	끼
꾜	꾸	꾹	꼬	끼

붓이나 붓펜으로 따라 써 보세요.

따	따	떠	뗘	또
따	따	떠	뗘	또
따	따	떠	뗘	또
따	따	떠	뗘	또
따	따	떠	뗘	또
또	뚜	뜩	뜨	띠
또	뚜	뜩	뜨	띠
또	뚜	뜩	뜨	띠
또	뚜	뜩	뜨	띠
또	뚜	뜩	뜨	띠

붓이나 붓펜으로 따라 써 보세요.

빠	빠	뻐	뼈	뽀
빠	빠	뻐	뼈	뽀
빠	빠	뻐	뼈	뽀
빠	빠	뻐	뼈	뽀
빠	빠	뻐	뼈	뽀
뽀	뿌	뿍	쁘	삐
뽀	뿌	뿍	쁘	삐
뽀	뿌	뿍	쁘	삐
뽀	뿌	뿍	쁘	삐
뽀	뿌	뿍	쁘	삐

붓이나 붓펜으로 따라 써 보세요.

싸	쌰	써	쎠	쏘
싸	쌰	써	쎠	쏘
싸	쌰	써	쎠	쏘
싸	쌰	써	쎠	쏘
싸	쌰	써	쎠	쏘
쑈	쑤	쓔	쓰	씨
쑈	쑤	쓔	쓰	씨
쑈	쑤	쓔	쓰	씨
쑈	쑤	쓔	쓰	씨
쑈	쑤	쓔	쓰	씨

붓이나 붓펜으로 따라 써 보세요.

쫘	짜	쩌	쩌	쪼
쫘	짜	쩌	쩌	쪼
쫘	짜	쩌	쩌	쪼
쫘	짜	쩌	쩌	쪼
쫘	짜	쩌	쩌	쪼
쬬	짝	쭈	쯔	쩨
쬬	짝	쭈	쯔	쩨
쬬	짝	쭈	쯔	쩨
쬬	짝	쭈	쯔	쩨
쬬	짝	쭈	쯔	쩨

4. 문장 연습하기

저자는 이양의 시에 감동하여 세상사람 모두의 교훈이 되었으면 해서 문장 연습하기의 소재로 하였습니다.

가장 받고 싶은 상

아무 것도 하지 않아도
짜증 섞인 투정에도
어김없이 차려지는
당연하게 생각되는
그런 상

하루에 세번이나
받을 수 있는 상
아침상 점심상 저녁상

받아도 감사하다는
말 한마디 안 해도
되는 그런 상
그때는 왜 몰랐을까?
그때는 왜 못 보았을까?
그 상을 내시던
주름진 엄마의 손을

그때는 왜 잡아주지 못했을까?
감사하다는 말 한마디.
꺼내지 못했을까?

그동안 숨겨놨던 말
이제는 받지 못할 상
앞에 앉아 홀로
되내어 봅니다.

"엄마, 사랑해요.
"엄마, 고마웠어요.
"엄마, 편히 쉬세요.

세상에서 가장 받고 싶은
엄마상
이제 받을 수 없어요.

이제 제가 엄마에게
상을 차려 드릴게요.
엄마가 좋아했던
반찬들로만
한가득 담을게요.

하지만 아직도 그리운
엄마의 밥상
이제 다시 못 받을
세상에서 가장 받고 싶은
울 엄마 얼굴 (상)

지난해 10월 전북 우덕초 6학년이었던 이슬양이 세상을 떠난 어머니를 그리며 쓴 시. 이양은 종이 여백에 자신과 생전 어머니의 모습, 어머니가 좋아하던 반찬으로 가득한 밥상을 그렸다.

가장 받고 싶은 상

가장 받고 싶은 상

가장 받고 싶은 상

가장 받고 싶은 상

가장 받고 싶은 상

우덕 초등학교

우덕 초등학교

우덕 초등학교

우덕 초등학교

우덕 초등학교

붓이나 붓펜으로 따라 써 보세요.

6학년 1반 이슬

6학년 1반 이슬

6학년 1반 이슬

6학년 1반 이슬

6학년 1반 이슬

아무 것도 하지 않아도

아무 것도 하지 않아도

아무 것도 하지 않아도

아무 것도 하지 않아도

아무 것도 하지 않아도

붓이나 붓펜으로 따라 써 보세요.

짜증 섞인 투정에도

짜증 섞인 투정에도

짜증 섞인 투정에도

짜증 섞인 투정에도

짜증 섞인 투정에도

어김 없이 차려지는

어김 없이 차려지는

어김 없이 차려지는

어김 없이 차려지는

어김 없이 차려지는

붓이나 붓펜으로 따라 써 보세요.

당연하게 생각 되는

당연하게 생각 되는

당연하게 생각 되는

당연하게 생각 되는

당연하게 생각 되는

그런상

그런상

그런상

그런상

그런상

붓이나 붓펜으로 따라 써 보세요.

하루에 세번이나

하루에 세번이나

하루에 세번이나

하루에 세번이나

받을수 있는상

받을수 있는상

받을수 있는상

받을수 있는상

받을수 있는상

아침상 　 점심상

아침상 　 점심상

아침상 　 점심상

아침상 　 점심상

아침상 　 점심상

저녁상

저녁상

저녁상

저녁상

저녁상

받아도 감사 하다는

받아도 감사 하다는

받아도 감사 하다는

받아도 감사 하다는

받아도 감사 하다는

나는 한마디

나는 한마디

나는 한마디

나는 한마디

나는 한마디

안 해도 되는

안 해도 되는

안 해도 되는

안 해도 되는

그런상

그런상

그런상

그런상

그런상

그 때는 왜 몰랐을까?

그 때는 왜 몰랐을까?

그 때는 왜 몰랐을까?

그 때는 왜 몰랐을까?

그 때는 왜 몰랐을까?

그 때는 왜 못 보았을까?

그 때는 왜 못 보았을까?

그 때는 왜 못 보았을까?

그 때는 왜 못 보았을까?

그 때는 왜 못 보았을까?

그 상을 내지던

그 상을 내지던

그 상을 내지던

그 상을 내지던

그 상을 내지던

주름진 엄마의 손을

주름진 엄마의 손을

주름진 엄마의 손을

주름진 엄마의 손을

주름진 엄마의 손을

그대는 왜 잡아주지 못했을가?

그대는 왜 잡아주지 못했을가?

그대는 왜 잡아주지 못했을가?

그대는 왜 잡아주지 못했을가?

그대는 왜 잡아주지 못했을가?

감사 하다는 말 한마디

감사 하다는 말 한마디

감사 하다는 말 한마디

감사 하다는 말 한마디

감사 하다는 말 한마디

꺼내지 못했을까?

꺼내지 못했을까?

꺼내지 못했을까?

꺼내지 못했을까?

꺼내지 못했을까?

그동안 숨겨 뒀던 말

그동안 숨겨 뒀던 말

그동안 숨겨 뒀던 말

그동안 숨겨 뒀던 말

그동안 숨겨 뒀던 말

이제는 받지못할 상앞에

이제는 받지못할 상앞에

이제는 받지못할 상앞에

이제는 받지못할 상앞에

이제는 받지못할 상앞에

앉아 홀로 되니어 봅니다

앉아 홀로 되니어 봅니다

앉아 홀로 되니어 봅니다

앉아 홀로 되니어 봅니다

앉아 홀로 되니어 봅니다

엄마 사랑 해요

엄마 사랑 해요

엄마 사랑 해요

엄마 사랑 해요

엄마 사랑 해요

엄마 고마웠어요

엄마 고마웠어요

엄마 고마웠어요

엄마 고마웠어요

엄마 고마웠어요

엄마 편히 쉬세요

엄마 편히 쉬세요

엄마 편히 쉬세요

엄마 편히 쉬세요

엄마 편히 쉬세요

세상에서

세상에서

세상에서

세상에서

세상에서

붓이나 붓펜으로 따라 써 보세요.

가장 받고 싶은 엄마상

가장 받고 싶은 엄마상

가장 받고 싶은 엄마상

가장 받고 싶은 엄마상

이제 받을 수 없어요

이제 받을 수 없어요

이제 받을 수 없어요

이제 받을 수 없어요

이제 받을 수 없어요

이제 제가 엄마 에게

이제 제가 엄마 에게

이제 제가 엄마 에게

이제 제가 엄마 에게

이제 제가 엄마 에게

상을 차려 드릴게요

상을 차려 드릴게요

상을 차려 드릴게요

상을 차려 드릴게요

상을 차려 드릴게요

엄마가 좋아 했던

엄마가 좋아 했던

엄마가 좋아 했던

엄마가 좋아 했던

엄마가 좋아 했던

반찬 들로만

반찬 들로만

반찬 들로만

반찬 들로만

반찬 들로만

붓이나 붓펜으로 따라 써 보세요.

한가득　담을게요

한가득　담을게요

한가득　담을게요

한가득　담을게요

한가득　담을게요

하지만　아직도　그리운

하지만　아직도　그리운

하지만　아직도　그리운

하지만　아직도　그리운

하지만　아직도　그리운

붓이나 붓펜으로 따라 써 보세요.

엄마의 밥상

엄마의 밥상

엄마의 밥상

엄마의 밥상

이제 다시 못 받을

이제 다시 못 받을

이제 다시 못 받을

이제 다시 못 받을

이제 다시 못 받을

붓이나 붓펜으로 따라 써 보세요.

68

세상에서 가장 받고 싶은

세상에서 가장 받고 싶은

세상에서 가장 받고 싶은

세상에서 가장 받고 싶은

세상에서 가장 받고 싶은

울 엄마 얼굴 (상)

울 엄마 얼굴 (상)

울 엄마 얼굴 (상)

울 엄마 얼굴 (상)

울 엄마 얼굴 (상)

5. 반듯한 글씨체

 글씨의 모양이 반듯하면서 안정감이 있어 문장이 믿음직하고 이해하기 쉽게 표현하고자 할 때 쓰이는 글씨체로서 3가지의 예를 연습해 보세요.

 (1) 반듯한 글씨체

세상에 태어나서

 (2) 반듯한 글씨체

수십번을 살았노라

 (3) 반듯한 글씨체

살아온 길 돌아 보니

(1) 반듯한 글씨 (자음, 모음 연습)

붓이나 붓펜으로 따라 써 보세요.

ㄱ	ㄴ	ㄷ	ㄹ	ㅁ	ㅂ	ㅅ

ㄱ ㄴ ㄷ ㄹ ㅁ ㅂ ㅅ

ㄱ ㄴ ㄷ ㄹ ㅁ ㅂ ㅅ

ㅇ	ㅈ	ㅊ	ㅋ	ㅌ	ㅍ	ㅎ

ㅇ ㅈ ㅊ ㅋ ㅌ ㅍ ㅎ

ㅇ ㅈ ㅊ ㅋ ㅌ ㅍ ㅎ

ㅏ	ㅑ	ㅓ	ㅕ	ㅗ	ㅛ	ㅜ	ㅠ	ㅡ	ㅣ

ㅏ ㅑ ㅓ ㅕ ㅗ ㅛ ㅜ ㅠ ㅡ ㅣ

ㅏ ㅑ ㅓ ㅕ ㅗ ㅛ ㅜ ㅠ ㅡ ㅣ

ㅐ	ㅒ	ㅔ	ㅖ	ㄲ	ㄸ	ㅃ	ㅆ	ㅉ

ㅐ ㅒ ㅔ ㅖ ㄲ ㄸ ㅃ ㅆ ㅉ

ㅐ ㅒ ㅔ ㅖ ㄲ ㄸ ㅃ ㅆ ㅉ

반듯한 글씨 (따라쓰기)

붓이나 붓펜으로 따라 써 보세요.

세상에 태어나서	세상에 태어나서
수십년을 살았노라	수십년을 살았노라
살아온길 돌아보니	살아온길 돌아보니
공적이 없어라	공적이 없어라

반듯한 글씨 (따라쓰기)

붓이나 붓펜으로 따라 써 보세요.

저세상 돌아가면	저세상 돌아가면
흔적조차 없을 것을	흔적조차 없을 것을
이세상 살았노라	이세상 살았노라
이름이나 적어놓자	이름이나 적어놓자

(2) 반듯한 글씨 (자음, 모음 연습)

붓이나 붓펜으로 따라 써 보세요.

ㄱ	ㄴ	ㄷ	ㄹ	ㅁ	ㅂ	ㅅ

ㄱ ㄴ ㄷ ㄹ ㅁ ㅂ ㅅ

ㄱ ㄴ ㄷ ㄹ ㅁ ㅂ ㅅ

ㅇ	ㅈ	ㅊ	ㅋ	ㅌ	ㅍ	ㅎ

ㅇ ㅈ ㅊ ㅋ ㅌ ㅍ ㅎ

ㅇ ㅈ ㅊ ㅋ ㅌ ㅍ ㅎ

ㅏ	ㅑ	ㅓ	ㅕ	ㅗ	ㅛ	ㅜ	ㅠ	ㅡ	ㅣ

ㅏ ㅑ ㅓ ㅕ ㅗ ㅛ ㅜ ㅠ ㅡ ㅣ

ㅏ ㅑ ㅓ ㅕ ㅗ ㅛ ㅜ ㅠ ㅡ ㅣ

ㅐ	ㅒ	ㅔ	ㅖ	ㄲ	ㄸ	ㅃ	ㅆ	ㅉ

ㅐ ㅒ ㅔ ㅖ ㄲ ㄸ ㅃ ㅆ ㅉ

ㅐ ㅒ ㅔ ㅖ ㄲ ㄸ ㅃ ㅆ ㅉ

반듯한 글씨 (따라쓰기)

첫날에 길동무	첫날에 길동무
만나기 쉬운가	만나기 쉬운가
가다가 만나서	가다가 만나서
길동무 되지요	길동무 되지요

(3) 반듯한 글씨 (자음, 모음 연습)

붓이나 붓펜으로 따라 써 보세요.

ㄱ	ㄴ	ㄷ	ㄹ	ㅁ	ㅂ	ㅅ
ㄱ	ㄴ	ㄷ	ㄹ	ㅁ	ㅂ	ㅅ
ㄱ	ㄴ	ㄷ	ㄹ	ㅁ	ㅂ	ㅅ

ㅇ	ㅈ	ㅊ	ㅋ	ㅌ	ㅍ	ㅎ
ㅇ	ㅈ	ㅊ	ㅋ	ㅌ	ㅍ	ㅎ
ㅇ	ㅈ	ㅊ	ㅋ	ㅌ	ㅍ	ㅎ

ㅏ	ㅑ	ㅓ	ㅕ	ㅗ	ㅛ	ㅜ	ㅠ	ㅡ	ㅣ
ㅏ	ㅑ	ㅓ	ㅕ	ㅗ	ㅛ	ㅜ	ㅠ	ㅡ	ㅣ
ㅏ	ㅑ	ㅓ	ㅕ	ㅗ	ㅛ	ㅜ	ㅠ	ㅡ	ㅣ

ㅐ	ㅒ	ㅔ	ㅖ	ㄲ	ㄸ	ㅃ	ㅆ	ㅉ
ㅐ	ㅒ	ㅔ	ㅖ	ㄲ	ㄸ	ㅃ	ㅆ	ㅉ
ㅐ	ㅒ	ㅔ	ㅖ	ㄲ	ㄸ	ㅃ	ㅆ	ㅉ

반듯한 글씨 (따라쓰기)

날궂다 말아라	날궂다 말아라
가장임만 임이라	가장임만 임이라
오다가다 만나도	오다가다 만나도
정들면 임이지	정들면 임이지

6. 강한 글씨체

 날렵하고 강하고 빠르면서 날카로운 느낌을 주는 글씨로서 글자가 비스듬히 기울어지는 4가지 형태의 글씨를 연습해 보세요.

 (1) 강한 글씨체

 (2) 강한 글씨체

 (3) 강한 글씨체

 (4) 강한 글씨체

(1) 강한 글씨체 (자음, 모음 연습)

붓이나 붓펜으로 따라 써 보세요.

ㄱ	ㄴ	ㄷ	ㄹ	ㅁ	ㅂ	ㅅ

ㄱ ㄴ ㄷ ㄹ ㅁ ㅂ ㅅ

ㅇ	ㅈ	ㅊ	ㅋ	ㅌ	ㅍ	ㅎ

ㅇ ㅈ ㅊ ㅋ ㅌ ㅍ ㅎ

ㅏ	ㅑ	ㅓ	ㅕ	ㅗ	ㅛ	ㅜ	ㅠ	ㅡ	ㅣ

ㅏ ㅑ ㅓ ㅕ ㅗ ㅛ ㅜ ㅠ ㅡ ㅣ

ㅐ	ㅒ	ㅔ	ㅖ	ㄲ	ㄸ	ㅃ	ㅆ	ㅉ

ㅐ ㅒ ㅔ ㅖ ㄲ ㄸ ㅃ ㅆ ㅉ

강한 글씨체 (따라쓰기)

드나는 결방에	드나는 결방에
머단이 소리라	머단이 소리라
우리는 하룻밤	우리는 하룻밤
빌어 얻은 팔베개	빌어 얻은 팔베개

(2) 강한 글씨체 (자음, 모음 연습)

붓이나 붓펜으로 따라 써 보세요.

ㄱ	ㄴ	ㄷ	ㄹ	ㅁ	ㅂ	ㅅ
ㄱ	ㄴ	ㄷ	ㄹ	ㅁ	ㅂ	ㅅ
ㄱ	ㄴ	ㄷ	ㄹ	ㅁ	ㅂ	ㅅ

ㅇ	ㅈ	ㅊ	ㅋ	ㅌ	ㅍ	ㅎ
ㅇ	ㅈ	ㅊ	ㅋ	ㅌ	ㅍ	ㅎ
ㅇ	ㅈ	ㅊ	ㅋ	ㅌ	ㅍ	ㅎ

ㅏ	ㅑ	ㅓ	ㅕ	ㅗ	ㅛ	ㅜ	ㅠ	ㅡ	ㅣ
ㅏ	ㅑ	ㅓ	ㅕ	ㅗ	ㅛ	ㅜ	ㅠ	ㅡ	ㅣ
ㅏ	ㅑ	ㅓ	ㅕ	ㅗ	ㅛ	ㅜ	ㅠ	ㅡ	ㅣ

ㅐ	ㅕ	ㅔ	ㅖ	ㄲ	ㄸ	ㅃ	ㅆ	ㅉ
ㅐ	ㅕ	ㅔ	ㅖ	ㄲ	ㄸ	ㅃ	ㅆ	ㅉ
ㅐ	ㅕ	ㅔ	ㅖ	ㄲ	ㄸ	ㅃ	ㅆ	ㅉ

강한 글씨체 (따라쓰기)

조선의 강산아	조선의 강산아
네가 그리 좁더냐	네가 그리 좁더냐
삼천리 서도록	삼천리 서도록
끝끄까지 왔노라	끝끄까지 왔노라

(3) 강한 글씨체 (자음, 모음 연습)

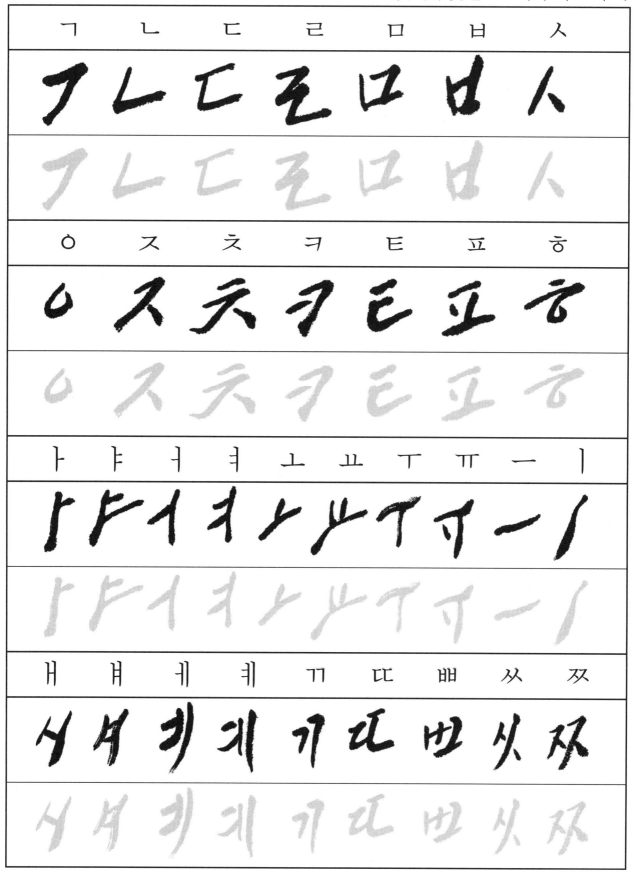

강한 글씨체 (따라쓰기)

삼천리 서로를	삼천리 서로를
내가 여기 왜 왔나	내가 여기 왜 왔나
남쪽의 사공님	남쪽의 사공님
넋 실어다 주었소	넋 실어다 주었소

(4) 강한 글씨체 (자음, 모음 연습)

붓이나 붓펜으로 따라 써 보세요.

ㄱ	ㄴ	ㄷ	ㄹ	ㅁ	ㅂ	ㅅ

ㄱ ㄴ ㄷ ㄹ ㅁ ㅂ ㅅ

ㄱ ㄴ ㄷ ㄹ ㅁ ㅂ ㅅ

ㅇ	ㅈ	ㅊ	ㅋ	ㅌ	ㅍ	ㅎ

ㅇ ㅈ ㅊ ㅋ ㅌ ㅍ ㅎ

ㅇ ㅈ ㅊ ㅋ ㅌ ㅍ ㅎ

ㅏ	ㅑ	ㅓ	ㅕ	ㅗ	ㅛ	ㅜ	ㅠ	ㅡ	ㅣ

ㅏ ㅑ ㅓ ㅕ ㅗ ㅛ ㅜ ㅠ ㅡ ㅣ

ㅏ ㅑ ㅓ ㅕ ㅗ ㅛ ㅜ ㅠ ㅡ ㅣ

ㅐ	ㅒ	ㅔ	ㅖ	ㅢ	ㄸ	ㅃ	ㅆ	ㅉ

ㅐ ㅒ ㅔ ㅖ ㅢ ㄸ ㅃ ㅆ ㅉ

ㅐ ㅒ ㅔ ㅖ ㅢ ㄸ ㅃ ㅆ ㅉ

강한 글씨체 (따라쓰기)

산산이부서진 이름 이여	산산이부서진 이름 이여
허공중에 헤어진 이름 이여	허공중에 헤어진 이름 이여
불러도 주인없는 이름 이여	불러도 주인없는 이름 이여
부르다가 내가죽을 이름이여	부르다가 내가죽을 이름이여

강한 글씨체 (따라쓰기)

심중에 남아있는	심중에 남아있는
말 한 마디는	말 한 마디는
끝끝내 마저하지	끝끝내 마저하지
못하였구나	못하였구나
사랑하던	사랑하던
그 사람이여	그 사람이여
사랑하던	사랑하던
그 사람이여	그 사람이여

7. 다양한 모양의 한글체

　전통글씨체로 서민이나 여성들이 많이 써오던 글씨체로서 정해진 규칙이 없이 서예작품에서 한자와 한글 혼용으로 많이 쓰이며 그림 작품의 화제로도 주로 쓰이며 다른 글씨체와 잘 어우러져 쓰여지는 중요한 글씨체이다.

다양한 글씨체 (자음, 모음 연습)

붓이나 붓펜으로 따라 써 보세요.

ㄱ	ㄴ	ㄷ	ㄹ	ㅁ	ㅂ	ㅅ

ㄱ ㄴ ㄷ ㄹ ㅁ ㅂ ㅅ

ㅇ	ㅈ	ㅊ	ㅋ	ㅌ	ㅍ	ㅎ

ㅇ ㅈ ㅊ ㅋ ㅌ ㅍ ㅎ

ㅏ	ㅑ	ㅓ	ㅕ	ㅗ	ㅛ	ㅜ	ㅠ	ㅡ	ㅣ

ㅏ ㅑ ㅓ ㅕ ㅗ ㅛ ㅜ ㅠ ㅡ ㅣ

ㅐ	ㅒ	ㅔ	ㅖ	ㄲ	ㄸ	ㅃ	ㅆ	ㅉ

ㅐ ㅒ ㅔ ㅖ ㄲ ㄸ ㅃ ㅆ ㅉ

89

다양한 모양의 글씨체 (따라쓰기)

붓이나 붓펜으로 따라 써 보세요.

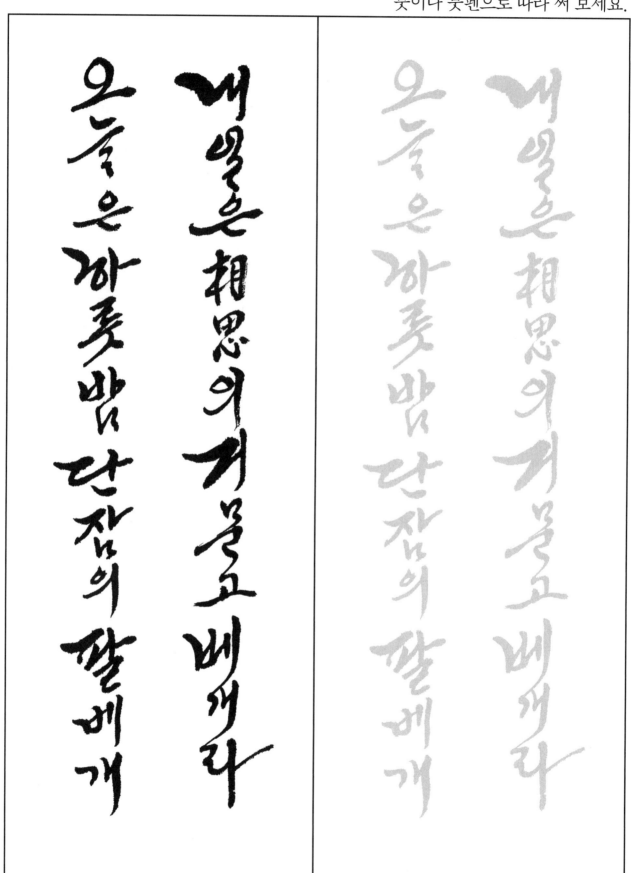

내일은 相思의 거울고 베개라
오늘은 까롯밤 단잠의 팔베개

다양한 모양의 글씨체 (따라쓰기)

붓이나 붓펜으로 따라 써 보세요.

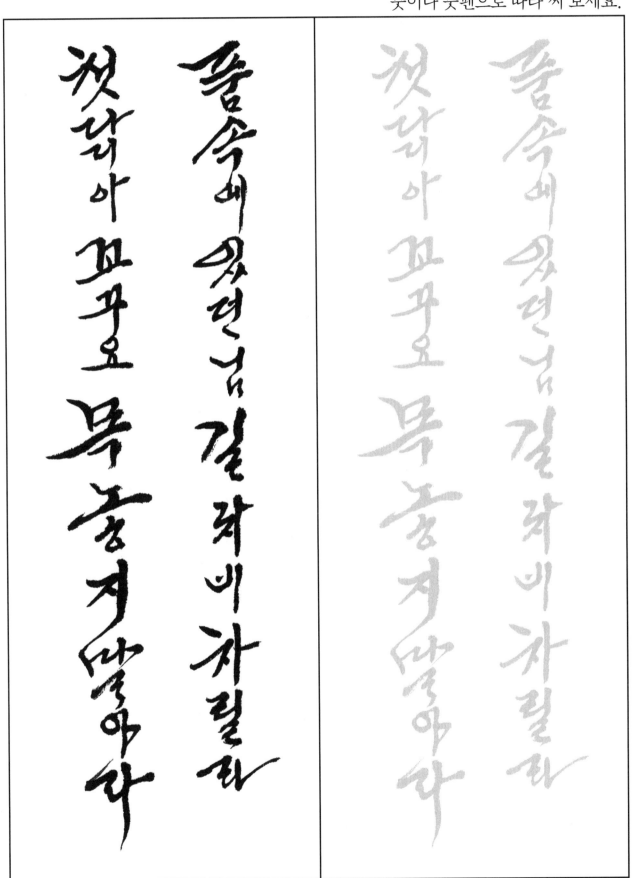

풀 속에 있던 님 걸 쩌비 자릴 때 첫닭아 꼬꼬오 목 놓겨 딸아야라

붓이나 붓펜으로 따라 써 보세요.

두루 두루 살펴도 금강 단발령

고갯길로 넘는 봄수는 어찌 하랴우

다양한 모양의 글씨체 (따라쓰기)

붓이나 붓펜으로 따라 써 보세요.

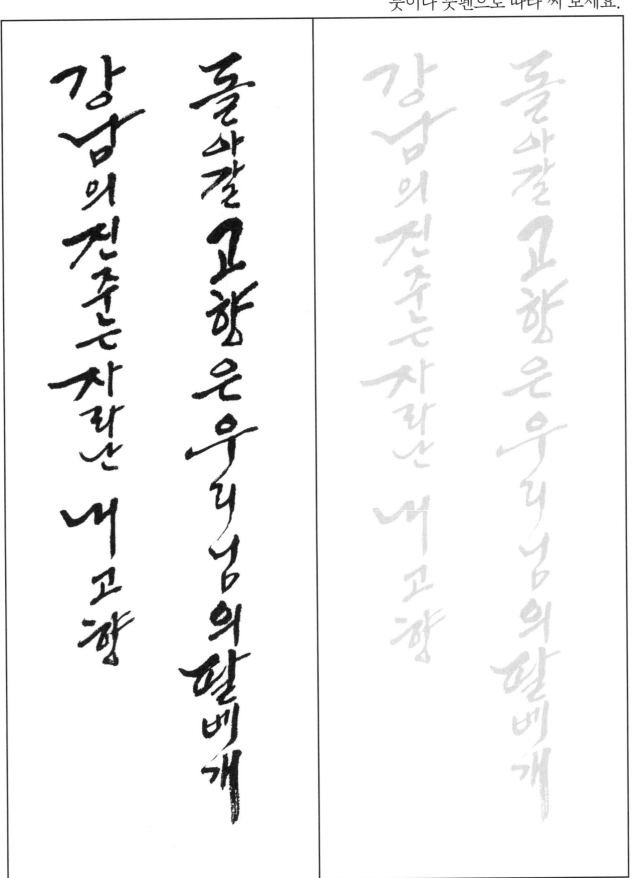

강남의 진주는 자란 내 고향

돌아갈 고향은 우리 님의 팔베개

다양한 모양의 글씨체 (따라쓰기)

자나깨나 앉으나 서나
그림자 같은
벗 하나 내게 있었습니다

자나깨나 앉으나 서나
그림자 같은
벗 하나 내게 있었습니다

그러나 우리는 얼마나 많은 세월을
쓸데없이
괴로움으로만 보내 왔겠습니까!

그러나 우리는 얼마나 많은 세월을
쓸데없이
괴로움으로만 보내 왔겠습니까!

다양한 모양의 글씨체 (따라쓰기)

붓이나 붓펜으로 따라 써 보세요.

오늘은 또다시 당신의 가슴속 속모를
꽃을 울면서 나는 훠 져어 버리인
더맙니다 그려

오늘은 또다시 당신의 가슴속 속모를
꽃을 울면서 나는 훠 져어 버리인
더맙니다 그려

처두간 밤 슬 곳 없는 심사에
쓰라린 가슴은 그것이사랑
사랑이런 줄이 아니도 웃합니다

처두간 밤 슬 곳 없는 심사에
쓰라린 가슴은 그것이사랑
사랑이런 줄이 아니도 웃합니다

다양한 모양의 글씨체 (따라쓰기)

붓이나 붓펜으로 따라 써 보세요.

먼 훗날 당신이 찾으시면
그때에 내 말이 잊었노라

먼 훗날 당신이 찾으시면
그때에 내 말이 잊었노라

당신이 속으로 나무라면
무척 그리다가 잊었노라

당신이 속으로 나무라면
무척 그리다가 잊었노라

다양한 모양의 글씨체 (따라쓰기)

그래도 당신이 나무라사면
민게지 않이애 잊었노라

그래도 당신이 나무라사면
민게지 않이애 잊었노라

오늘도 어제도 아내 잊고
먼 훗날 그때에 잊었노라

오늘도 어제도 아내 잊고
먼 훗날 그때에 잊었노라

8. 반흘림체

흘림체를 쓰기 위한 전 단계의 글씨체로서 글자의 초성·중성·종성 간의 글자의 획이 연결되는 운필의 글씨체이므로 반흘림체의 아름다움을 느껴보세요.

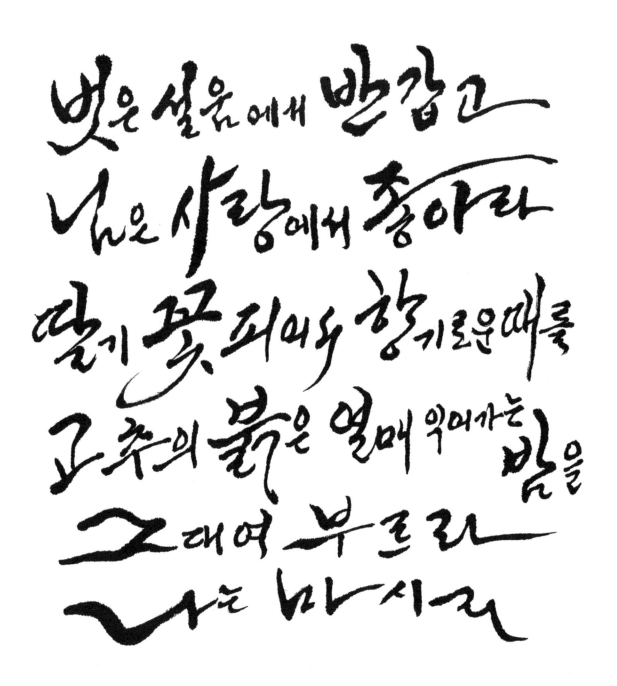

반흘림체 (자음, 모음 연습)

붓이나 붓펜으로 따라 써 보세요.

ㄱ	ㄴ	ㄷ	ㄹ	ㅁ	ㅂ	ㅅ
ㄱ	ㄴ	ㄷ	ㄹ	ㅁ	ㅂ	ㅅ
ㄱ	ㄴ	ㄷ	ㄹ	ㅁ	ㅂ	ㅅ

ㅇ	ㅈ	ㅊ	ㅋ	ㅌ	ㅍ	ㅎ
ㅇ	ㅈ	ㅊ	ㅋ	ㅌ	ㅍ	ㅎ
ㅇ	ㅈ	ㅊ	ㅋ	ㅌ	ㅍ	ㅎ

ㅏ	ㅑ	ㅓ	ㅕ	ㅗ	ㅛ	ㅜ	ㅠ	ㅡ	ㅣ
ㅏ	ㅑ	ㅓ	ㅕ	ㅗ	ㅛ	ㅜ	ㅠ	ㅡ	ㅣ
ㅏ	ㅑ	ㅓ	ㅕ	ㅗ	ㅛ	ㅜ	ㅠ	ㅡ	ㅣ

ㅐ	ㅒ	ㅔ	ㅖ	ㄲ	ㄸ	ㅃ	ㅆ	ㅉ
ㅐ	ㅒ	ㅔ	ㅖ	ㄲ	ㄸ	ㅃ	ㅆ	ㅉ
ㅐ	ㅒ	ㅔ	ㅖ	ㄲ	ㄸ	ㅃ	ㅆ	ㅉ

반흘림체 (따라쓰기)

무거운 짐 지고서
가는 사람은

기거한 발뿌리만
보지 말고서

때로는 고개들어
사방 산천의

시원한 세상풍경
바라 보시오

100

반흘림체 (따라쓰기)

붓이나 붓펜으로 따라 써 보세요.

떡의 닫고 삶은
입에 달리고

영옥의 고와
낙도 맘에 달렸소

보시오 해가 저도
달이 뜬다오

그믐밤 날 좆게든
쉬어 가시오

반흘림체 (따라쓰기)

무거운 짐지고
가는 사람은

숨차다 고갯길을
탓 하지말게

때로는 밤을죽어
탄탄 대로의

이제도 있을것을
생각 2하시오

반흘림체 (따라쓰기)

붓이나 붓펜으로 따라 써 보세요.

편안이 괴로움의
씨도 되고요

쓰림은 즐거움의
씨가 됩니다

보시오 화껀망졋
같고 싶으면

가을에 황금이삭
수북 달리오

103

반흘림체 (따라쓰기)

짐승은 모르나 고향이나니	짐승은 모르나 고향이나니
사람은 못 잊는것 고향입니다	사람은 못 잊는것 고향입니다
생시에는 생각도 아니 하던 것	생시에는 생각도 아니 하던 것
잠들면 어느덧 고향 입니다	잠들면 어느덧 고향 입니다

반흘림체 (따라쓰기)

조상님 뼈가 묻힌
곳이라

송아지 동무들과
놀던 곳이라

그래서 그런지도
보려며는

아아
꿈에서는
항상 고향입니다

105

반흘림체 (따라쓰기)

봄이면 곳곳이
산새 소리

진달래화초
만발 하고

가을이면 골째겨
물드는 단풍

흐르는 샘물위에
떠내린다

106

반흘림체 (따라쓰기)

바라보면 하늘과 바닷물이 차 하 치—	바라보면 하늘과 바닷물이 차 하 치—
마주 불어 가는 곳에	마주 불어 가는 곳에
고기 잡이 배 둥, 그림자	고기 잡이 배 둥, 그림자
어기엿차 디엇차 소리 들리는 듯,	어기엿차 디엇차 소리 들리는 듯,

9. 흘림체

흘림체는 화려한 곡선이 글씨를 알아보기가 쉽지 않은 단점이 있으니 긴 문장을 쓰기보다 중요한 문장이 단어를 화려하게 표현하여 예술성에 중점을 두고 적절히 사용해 보세요.

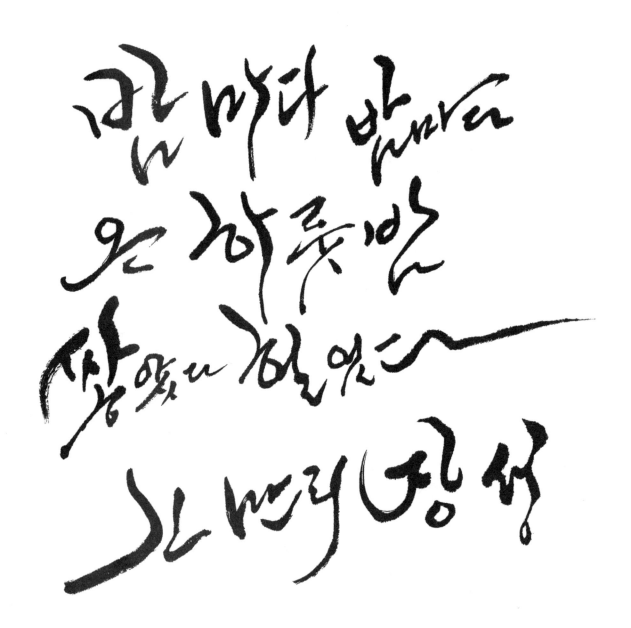

흘림체 (자음, 모음 따라쓰기)

붓이나 붓펜으로 따라 써 보세요.

ㄱ	ㄴ	ㄷ	ㄹ	ㅁ	ㅂ	�

ㅇ	ㅈ	ㅊ	ㅋ	ㅌ	ㅍ	ㅎ

ㅏ	ㅑ	ㅓ	ㅕ	ㅗ	ㅛ	ㅜ	ㅠ	ㅡ	ㅣ

ㅐ	ㅒ	ㅔ	ㅖ	ㄲ	ㄸ	ㅃ	ㅆ	ㅉ

109

흘림체 (따라쓰기)

한 때는
깊은 숲을

강신
생각에

밤까지 새운
일도 없지 않지만

에갯가의 꿈은
당신생각

흘림체 (따라쓰기)

꽃모조
딴 세상의

네가죽
거리어

애닯게
술 저무는

찻스돌
이오

흘림체 (따라쓰기)

캄캄간 어두운 밤

들에 그애띠도

당신은 잊어버린

설움이외다

흘림체 (따라쓰기)

붓이나 붓펜으로 따라 써 보세요.

당신을
생각하면

지금
이라도

비오는
모래밭에

오는눈물의

113

흘림체 (따라쓰기)

붓이나 붓펜으로 따라 써 보세요.

충열는
베갯가의

꿈은
있지만

당신은
잊어버린

설움이
되다

114

흘림체 (따라쓰기)

검노라고 방울 방울 흘린 눈물	검노라고 방울 방울 흘린 눈물
진주같은 그 눈물을	진주같은 그 눈물을
썩지 않는 붉은 잎에 그제이고 또 꿰여	썩지 않는 붉은 잎에 그제이고 또 꿰여
사랑의 선물로서 님의 목에 걸어줄라	사랑의 선물로서 님의 목에 걸어줄라

흘림체 (따라쓰기)

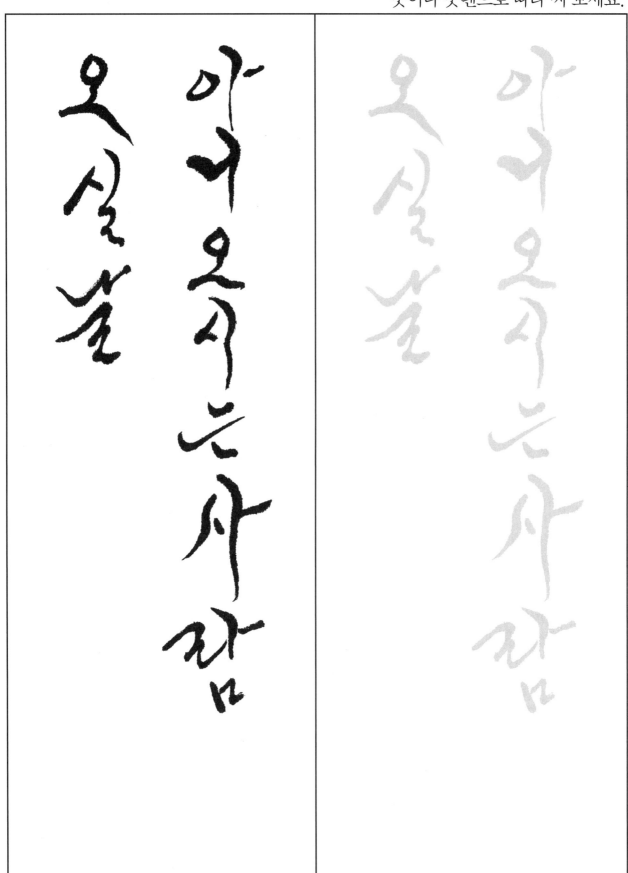

흘림체 (따라쓰기)

붓이나 붓펜으로 따라 써 보세요.

흘림체 (따라쓰기)

어느덧 해도 지고 날이 저무네

붓이나 붓펜으로 따라 써 보세요.

흘림체 (따라쓰기)

붓이나 붓펜으로 따라 써 보세요.

아끔 나 멋 라 봄날의 꽃처럼

10. 작품 만들기

작품 1

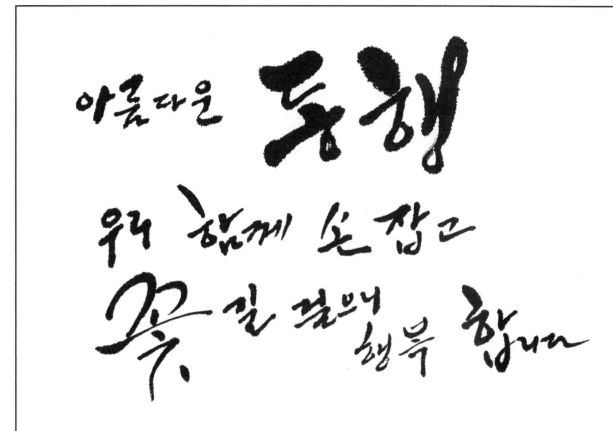

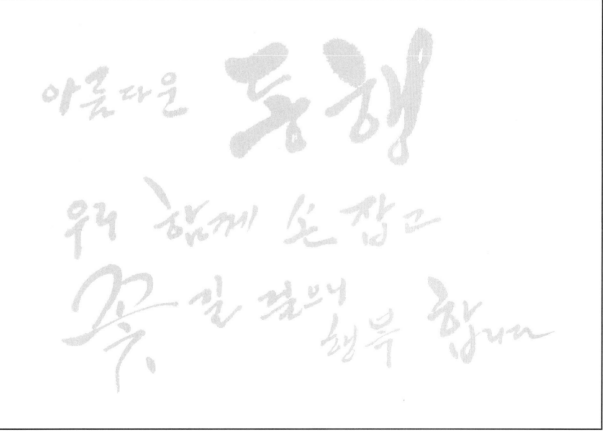

글자의 대소로 조화롭게

붓이나 붓펜으로 따라 써 보세요.

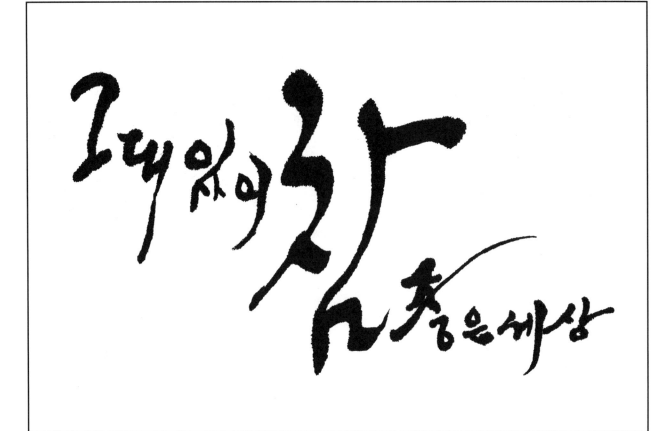

주글자 '참' 자의 전후, 붙어 쓰기

붓이나 붓펜으로 따라 써 보세요.

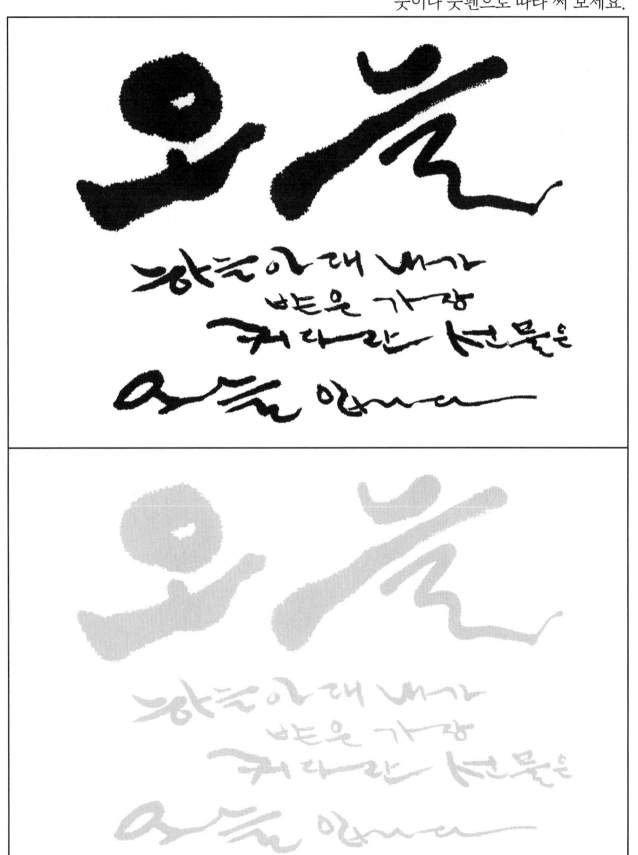

오늘
하늘아래 내가
받은 가장
커다란 선물은
오늘 입니다

흘림체로 쓰기

붓이나 붓펜으로 따라 써 보세요.

운필을 힘있게

붓이나 붓펜으로 따라 써 보세요.

땀방울 단어가 한 글자 같게

붓이나 붓펜으로 따라 써 보세요.

글자의 정돈된 상태로

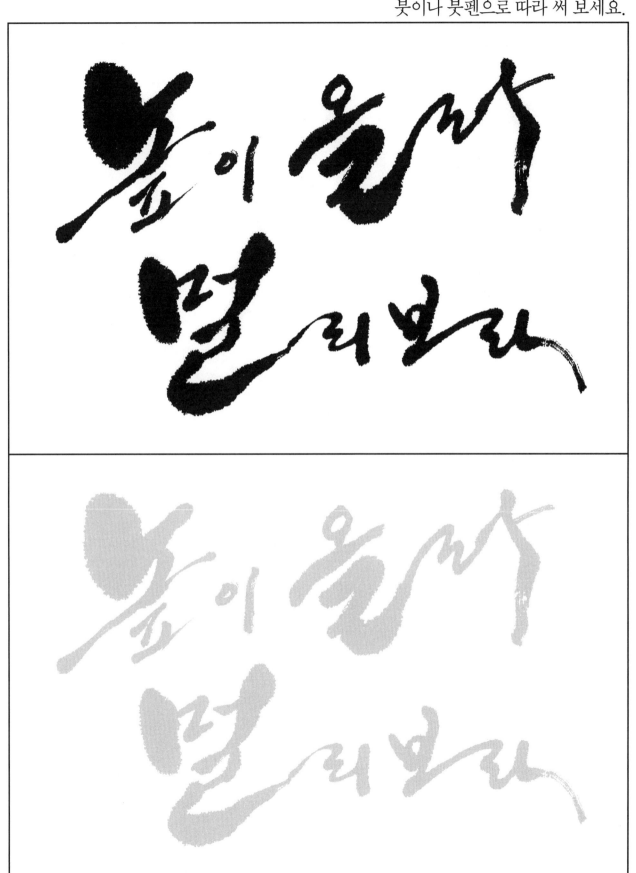

획의 강약이 뚜렷하게

붓이나 붓펜으로 따라 써 보세요.

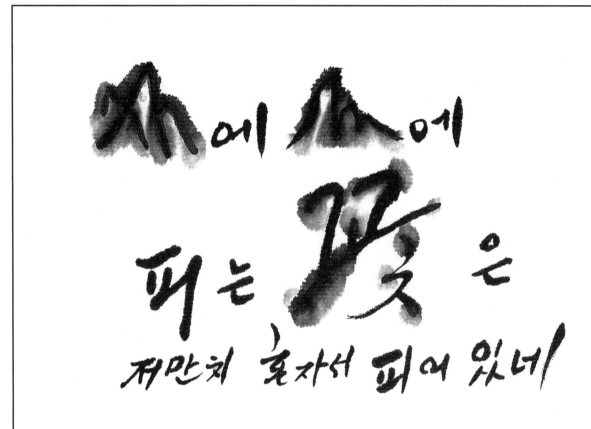

쓴 다음 물을 조금씩 떨어뜨려 번지게 해보세요.

붓이나 붓펜으로 따라 써 보세요.

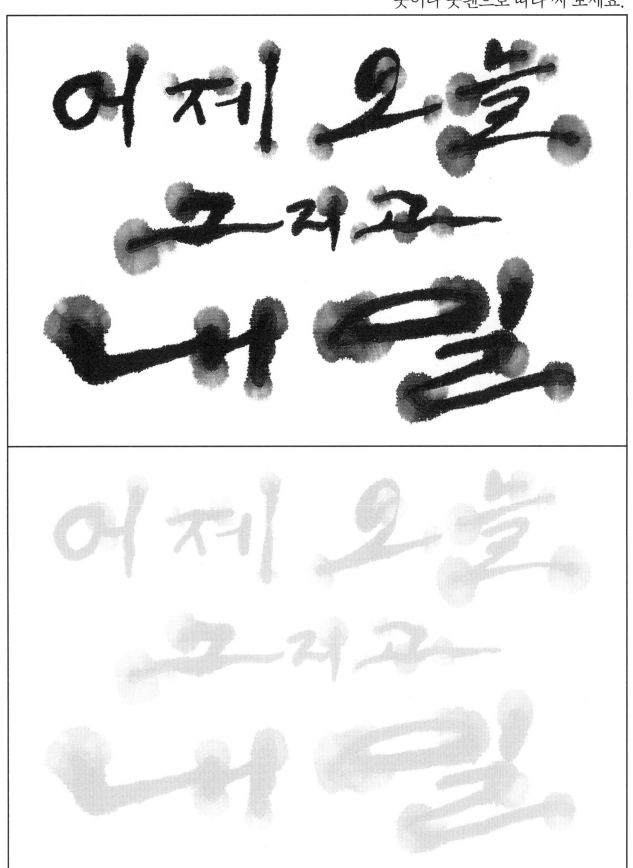

모두 쓴 다음 물방울을 떨어뜨려 보세요.

작품 10

사랑이란

아름답고 고운 것
보면 그대생각 납니다
이게 사랑 이라면
내 사랑은 당신 입니다

사랑이란

아름답고 고운 것
보면 그대생각 납니다
이게 사랑 이라면
내 사랑은 당신 입니다

자연스럽게 그냥 써보세요

130

작품 11

친구여 차는 따르게
차는 반만 다르고
반은 그대의 정으로 채우게
나는 그대의 차와 정을
함께 마시리니

친구여 차는 따르게
차는 반만 다르고
반은 그대의 정으로 채우게
나는 그대의 차와 정을
함께 마시리니

획이 나가는 방향을 주시해서

131

작품 12

모음을 굵게 써보세요.

작품 13

붓이나 붓펜으로 따라 써 보세요.

엄마야 누나야 강변 살자
뜰에는 반 짝이는 금모랫빛
뒷문 밖에는 갈잎의 노래
엄 마야누나야 강변 살자

자음획을 굵게 써보세요

붓이나 붓펜으로 따라 써 보세요.

초성, 중성, 종성의 순으로 획의 크기를 작게

붓이나 붓펜으로 따라 써 보세요.

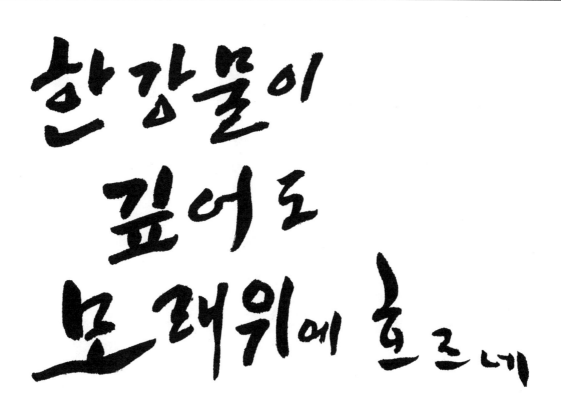

초성, 중성, 종성의 순으로 글자 점점 커지게

붓이나 붓펜으로 따라 써 보세요.

집안을 다스리는 데는
근검을 첫 째로 삼고
대중을 대하는 것은 겸손
과 온화 함을 첫째로 한다

집안을 다스리는 데는
근검을 첫 째로 삼고
대중을 대하는 것은 겸손
과 온화 함을 첫째로 한다

막음의 초성은 길게 하고 초성과 종성이 왼쪽에 놓이도록

작품 17

붓이나 붓펜으로 따라 써 보세요.

푸른산 푸른물 중간에
집 짓고 살고
밝은달 맑은바람 좋은 곳에
사는 일등인 일세

푸른산 푸른물 중간에
집 짓고 살고
밝은달 맑은바람 좋은 곳에
사는 일등인 일세

모음의 ㅏ, ㅜ 의 획을 ㄴ, ㄱ의 형태로 표현

붓이나 붓펜으로 따라 써 보세요.

물은 만물을 이롭게
하면서도 그 어떤
것과도 다투지 않는다

물은 만물을 이롭게
하면서도 그 어떤
것과도 다투지 않는다

모음의 짧은 획을 점(•)으로 표현

작품 19

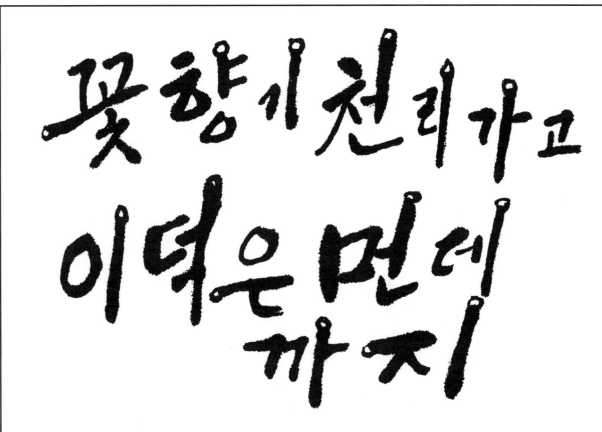

모음의 첫시작을 동그라미로 표현

글씨가 향기를 따라가다

매화가 춤을 줄도
피어있라
모르고

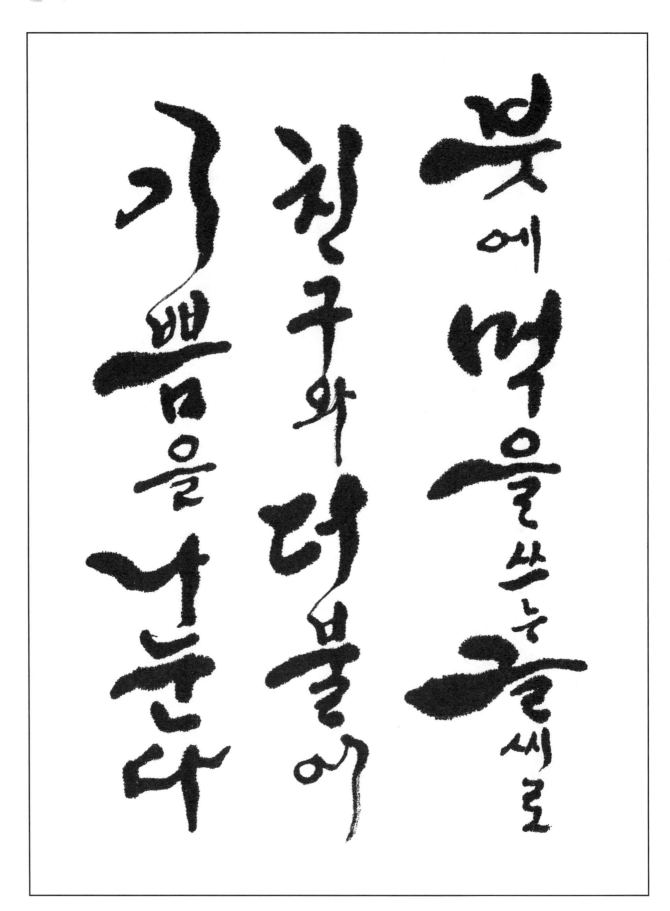

붓에 먹을 쓰는 물세로
친구와 더불어
기쁨을 나눈다

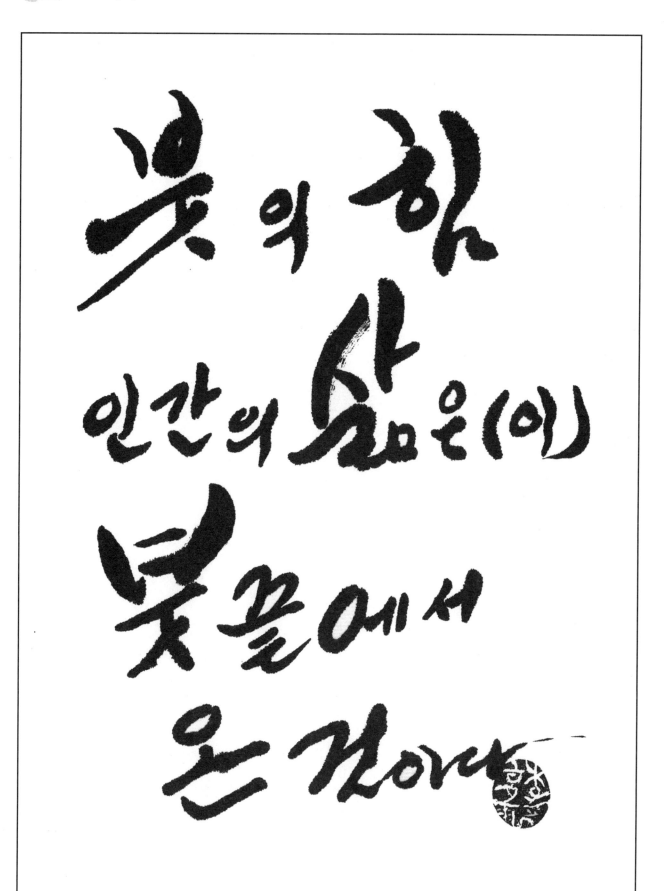

붓의 힘
인간의 삶은(이)
붓끝에서
온 것이다

李 亨 雨

號 : 松浦
一九四六年 生
本籍 : 慶北 醴泉
現在 : 松浦書藝院長
住所 : 서울시 동대문구 망우로 21(휘경동)

著書
書藝敎材
松浦 楷書千字文
松浦 五體千字文
秋史書體千字文
기법 캘리그라피

松浦 기법캘리그라피

2017年 7月 31日 초판 발행

저자 李 亨 雨
주소 서울시 동대문구 망우로 21
전화 02-2246-9025 / 010-8700-5849

발행처 ❀ ㈜이화문화출판사

등록번호 제300-2015-92
주소 서울시 종로구 사직로10길 17(내자동 인왕빌딩)
전화 02-732-7091~3 FAX 02-725-5153
홈페이지 www.makebook.net

값 15,000원